＊日本語 쓰기 완성 !!

생활일어회화를 겸한

日本語 펜글씨 敎本

이 책의 特長 !!

● 모사를 통한 기본 자획 연습
● 충분한 연습란
● 일상생활에 필요한 회화를 첨가
● 발음기호를 영문자로 표기
● 문장 쓰기와 각종 서식을 수록

太乙出版社

머 리 말

日本文字의 「가나」「かな) 는 본시 漢字에서 유래된 것으로 「히라가나」(ひらがな)는 한자의 흘림체에서, 그리고 가다가나(カタカナ) 는 한자의 부분을 따서 각 46字씩 모두 92字로 이루어져 있어서 우리나라 한글보다 훨씬 그 수가 적습니다.

그리고 획수가 적고 구조도 간결하지만 그때문에 오히려 자획의 구조, 조화, 그리고 글자와 글자사이의 균형을 잡기가 어렵다는 점을 미리 인식해 두어야 할것입니다.

그런데 글씨란 본시 그림과 마찬가지로 이치로 깨닫는것보다 손에 익혀 하는 것이기 때문에 어떻게 그것을 손쉽게 빨리 체득하는가 하는것이 생명이라 할것입니다.

필자는 오랜 펜글씨 지도경험에 따라 배우는 사람이 글씨의 본보기를 보면서 모방하는 과정보다 본보기의 글씨위에 엷은 투명지(타이프용지같은것) 를 대고 여러차례 반복해서 모사(模寫) 하는 과정을 통해서 글씨를 익히는 편이 훨씬 效과적이라는 것을 확신하게 되었읍니다.

이 책은 펜글씨 속달법의 신개발이라 할수있는「모사방법」을 이용한점이 다른 교본에서 찾을 수 없는 특색을 지녔다고 할것입니다.

日本語펜글씨를 배우고자 하는 사람은 모두 다른 학과나 직무에 쫓기고 있기때문에 오랜 시일을 여기에만 소모할 수 없읍니다. 그리고 처음에는 작심하였다가 글씨가 늘지 않기때문에 도중포기하는 사람이 대부분입니다. 이 책을 활용한다면 글씨가 빨리 늘기때문에 재미를 붙이게 되고 재미를 붙여서 자주 쓰게되어 더욱 빨리 숙달될 수 있을것을 확신합니다.

「모사방법」에 관한 설명은 이 책 4 페이지에 자세히 기술하였으니 잘 읽고 실천하여 日本語펜글씨 속달을 통하여 日本語통달의 조기완성을 기하시기 바랍니다.

(ひらがな의 성립)

安	加	左	太	奈	波	末	也	良	和	无
あ	か	さ	た	な	は	ま	や	ら	わ	ゑ
あ	か	さ	た	な	は	ま	や	ら	わ	ん
以	幾	之	知	仁	比	美	以	利	以	
い	麦	し	知	に	ひ	美	い	わ	い	
い	き	し	ち	に	ひ	み	い	り	い	
宇	久	寸	川	奴	不	武	由	留	宇	
う	く	寸	つ	ぬ	ふ	む	ゆ	る	う	
う	く	す	つ	ぬ	ふ	む	ゆ	る	う	
衣	計	世	天	祢	部	女	衣	礼	衣	
衣	計	世	て	ね	へ	め	衣	れ	衣	
え	け	せ	て	ね	へ	め	え	れ	え	
於	己	曽	止	乃	保	毛	与	呂	遠	
お	己	そ	ら	の	ほ	も	よ	ろ	を	
お	こ	そ	と	の	ほ	も	よ	ろ	を	

(カタカナ의 성립)

阿	加	散	多	奈	八	末	也	良	和	无
ア	カ	サ	タ	ナ	ハ	マ	ヤ	ラ	ワ	レ
ア	カ	サ	タ	ナ	ハ	マ	ヤ	ラ	ワン	ン
伊	幾	之	千	仁	比	三	伊°	利	伊°	
イ	ギ	え	チ	二	ヒ	ミ	イ	リ	イ	
イ	キ	シ	チ	二	ヒ	ミ	イ	リ	イ	
宇	久	須	川	奴	不	牟	由	流	宇°	
ウ	ク	え	川	又	フ	ム	ユ	ル	ウ	
ウ	ク	ス	ツ	又	フ	ム	ユ	ル	ウ	
江	介	世	天	祢	部	女	江°	礼	江°	
エ	今	せ	テ	ネ	へ	メ	エ	レ	エ	
エ	ケ	セ	テ	ネ	へ	メ	エ	レ	エ	
於	己	曽	止	乃	保	毛	與	呂	乎	
オ	コ	ソ	ト	ノ	ホ	モ	ヨ	ロ	ヲ	
オ	コ	ソ	ト	ノ	ホ	モ	ヨ	ロ	ヲ	

※ ○표는 중복

〈이 책의 特色과 利用法〉

1. 모사법(模寫法)을 위주로 하였다.

○모사법이란 「머리말」에 기술한 바와 같이 본보기 글씨를 보면서 모방해서 쓰는것이 아니라 본보기 글씨 위에 엷은 타이프용지 같은것을 대고 본따서 쓰는것을 말한다.

○모사법은 그것을 잘 활용하면 월등하게 빨리 글씨를 익힐 수 있는 「속성비법」이기는 하지만 그대로 대고 줄에 따라 그어나가는 식의 산만한 연습방법으로는 오히려 발전이 늦다는 것을 알아두어야 한다.

○모사법의 바른 이용법은 ①큰 글씨부터 시작하며 ②하나의 글씨를 만족하다고 느낄때까지 집중적으로 되풀이 모사해서 완전히 자획의 묘미를 익힌 다음 다른 글짜로 옮길것 ③억양(抑揚:누를데는 누르고 가볍게들 데는 드는 펜놀림) 을 자획마다 파악해 가면서 쓸것 ④필세(筆勢:펜이 힘차게 빠른 속도로 나가는데와 세력을 늦추어서 서서히 돌릴데는 가려서 쓰는요령을 연구하면서 쓸것 등 4 가지만 알고 실천하면 된다.

2. 모사를 통한「かな」의 기본 자획 연습

○글씨를 익히는데 있어서 기본이 되는 2 가지 필수 요건이 있는데 그 하나는 숙달될때까지는 천천히 쓸것과 다른 하나는 큰 글씨부터 시작한다는 것이다.

○이 책의 12페이지부터 19페이지까지는 「ひらがな」「カタカナ」의 기본 자획을익히도록 본보기 글씨를 크게 썼으니 위에서 기술한 모사법에 따라 천천히 음미하면서 모사연습을 하기 바란다.

3. 모사와 모방을 병용한 연습

○이 책의 대부분을 차지하는 20페이지부터 74페이지까지는 모사와 모방(보면서 쓰는 방법) 을 겸할수 있도록 엮었으므로 반드시 먼저 모사를 해서 재삼 재사 되풀이해서 손에익은 다음 연습란에 써보도록 해야 효과적이다.

4. 필기할때는 먼저 5 분간만 모사연습을

○교본에 의해서 연습한 것을 실제필기에 발휘할수 있게 되기 위해서는 필기 착수전에 먼저 5 분간만 모사해서 연습한 솜씨를 다시 상기시키면「완전한 내것」이 될것이다.

5. 일상생활에 필요한 회화를 하단에 기술하였다.

○펜글씨 하단에 간단하고도 중요한 일상 일어회화를 기술하여 놓았으므로 펜글씨를 쓰면서 재미있게 회화를 익힐수 있다.

6. 발음기호를 영문자로 표기하였다.

○되도록 정확한 발음을 하기위해서 한글과 더불어 영문자로서 발음기호를 표기하여 정확한 발음연습을 할수있게 하였다.

7. 일본어 단어공부의 중요성.

○일본어의 간단하고도 중요한 단어를 그뜻에 맞게 연결하였고 간단한 단어로부터 복잡한 단어의 순으로 엮었다.

8. 문장쓰기와 각종서식을 ○중요한 부분을 빠짐없이 기술하였다.

〈차 례〉

1. 日本文字의 유래와 현황

가. 日本文字의 유래와 성격

○ 日本文字 즉「カタカナ」와「ひらがな」의 유래를 살펴보면 본시 우리 나라 백제시대에 壬仁先生께서 1212年에 천자문(千字文)과 논어(論語)를 전수한 이래 漢字만을 사용해 왔으나 自国의 國話文字의필요성을 느끼게 됨에 따라 한문자의 머리(冠)이나 변(偏)만을 따서「カタカナ」를 만들었던 것인데 예를 들면 宇의 머리획만 따서ウ(우)字를 만들어 낸 따위가 그것이다.(「2 페이지 カタカナ의 성립」참조)

○ 그 후 다시 쓰기에 편리한 자국문자가 필요하다는 것을 느끼게 되어 당시의 필기용구로서는 모필밖에 없었던 시대였기 때문에 모필의 초서(흘림체)를 간결하게 변모시켜「ひらがな」를 만들어냈으니 예를 들면「安」의 초서체인「あ」을 변모시켜「あ」로 만들어낸 따위가 그것이다 (「3 페이지」ひらがな의 성립」참조)

○ 日本에서도 敗戰后잠시 한자폐지론이 대두되어 진통을 겪었으나 다음해인 1946년에는 한자의 폐지는 곧 한자어의 폐지이며 그것은 문화의 단절을 초래하게 된다는 결론을 얻어 일반사회에서일상 사용하는 한자1850자를 선정하여「당용한자」를 제정하게 되었으며다시 1980년 95자를 추가하여 1945자를「상용한자」로 그 명칭을 개정하였다.

○ 그런데 표의문자인 한자는 동양문화권에서 한자의 개별적인 뜻은 공통적으로 사용되고 있으나 단어나 숙어는 우리나라 한자어와는 아주 다른 의미를 나타내는 경우가 많다는 것을 유의해야 하며 일본어에서 한자를 사용하는데에 우리나라와 다른 또 한가지를 든다면 한자를 읽는데 있어서 음독과 훈독 두가지로 읽을수 있다는 점이다. 예를들면 우리나라에서는「天」이 음(音)으로는「천」이며 훈(訓)으로「하늘」이나 문장을 읽는데 있어서는「천」즉 음(音)으로만 읽는데 비하여 일본에서는「天」을「てん」(音)으로도 읽을수 있고「あま」(訓)으로도 읽을수 있다는 것이 우리나라와 다른점이다.

가. 日本文字의 사용현황.

가. かな와 상용한자의 혼용

○ 우리나라에서는 상용한자가 제정되어 있으나 공문서등에는 한글전용을 원칙으로 하고 있고 국민학교에서는 한자를 사용하지 않고 있으나 日本에서는 모든 문서와 출판물, 그리고 국민학교 (小学校) 에서도 한자를 혼용한다.

○ 「소학교」에서 사용하는 한자는 상용한자(1945자) 가운데서도 쉽고 많이 사용하는 한자 996자를선정하여 「교육한자」, 또는 「연습한자」라고 따로 이름지어 1학년에서부터 6학년까지 각 학년별로 특정한자를 배정해놓고있다.

○ 또 한가지 우리와 다른것은 상용한자의 사용구분이 명확하다는 점이며 하나의 한자어 단어나 숙어라 하더라도 상용한자에 포함되어 있는것은 한자로 쓰되 그렇지 않는것은 「かな」로 사용하기로 정해놓고 있으며, 약자에 있어서도 무슨자는 어떻게 약해서 써야 하는지를 제도적으로 확정해 놓고 있어서 누구에게나 똑같이 통용되도록 하였다는 점이다.

나. 「カタカナ」와 「ひらがな」의 사용구분

○ 「カタカナ」는 일본 패전이전에만 하더라도 공문서등에는 한자와 병용해서 써왔으며 「ひらがな」는 주로 부녀자들이 많이써왔다. 그러나 오늘날에 있어서는 공문서나 모든 출판물등에 「ひらがな」와 한자를 섞어서 쓰게되었으며 「カタカナ」는 외래어표기, 의성어(擬声語)나 의성음(擬声音), 그리고 동식물명등에 주로 쓰이고 있다.

다. 50음표에 중복되거나 폐지된 「かな」

あ	か	さ	た	な	は	ま	や	ら	わ
い								い	ゐ(い)
う									え
え								え	ゑ(え)

〈중복된 かな〉

○ 「や」행의「い」「え」, 그리고 「わ」행의「う」는 50음표에 맞추기 위해서 중복 사용된 것임.

〈폐지된 かな〉

○ 「わ」행의「ゐ」「ゑ」는 폐지되고 그 대신「い」「え」로 50음표에 맞추기 위해서 대채했음.

2. 日本語 펜글씨의 바른 學習法

글씨는 타고난 필재가 있어야 잘 쓸수 있다는 생각은 잘못이다. 글씨를 잘 못쓰는 사람은 글씨를 배우는 바른 학습법을 모르거나 노력이 부족한 탓으로 생각된다.

日本語 펜글씨라고 해서 학습법이 우리의 그것과 근본적으로는 별로 다를바가 없다. 여기에 우리말과 日本語 펜글씨에 있어서 공통적으로 알아 두어야 할 점과 日本語 펜글씨의 경우에 유의해야 할 점을 따로 적어서 파악하도록 하고자 한다.

〈共通点〉

가. 글씨를 쓸때의 정신자세와 몸가짐.

○글씨는 성격을 나타내고 그때 그때의 마음가짐이 글씨에 여실하게 나타난다. 여러분은 불쾌하거나 성급하고 초조할때, 그리고 잡념을 가졌을 때에 글씨가 흘으려지는 경험을 누구나 가졌을 것이다. 펜을 잡았을 때는 심성을 바로 가지고 구김살 없는 마음가짐으로 임해야 한다.

○몸가짐이 단정하고 바르지 못하면 심성도 바로 가지지 못한다. 몸에 불편함이 없고 자연스러운 자세를 취하면서도 단정하고 바른 자세를 견지하도록 노력한다.

나. 펜대를 바로 잡고 있는가를 항상 유의하라

○펜대를 잡는 방법이 틀린 사람으로서 글씨를 잘 쓰는 사람은 없다. 다음에 표시된 그림을 세밀하게 관찰하고 만약 지금까지 잡는 방법이 틀려 있었으면 바른 집필법이 익혀질때까지는 항상 옛날 습관이 그대로 나타나지 않았는가 자문자답하라.

다. 배울때는 큰 글씨부터, 그리고 천천히 펜을 움직여라.

○큰 글씨를 연습해야 펜에 힘이 오르고 획을 아무렇게나 얼버무리지 못하므로 이 책에서 배울때 크게 쓴 부분에서 かな의 형태를 완전히 파악하도록한다.

○옛날부터 속필대기(速筆大忌)라는 서도의 금기가 있다. 요지음에는 필기할때에 빨리 쓰지 않을 수 없으나 펜글씨를 연습할때만은 천천히 쓰는 습관을 기르지 않으면 안된다. 왜냐하면 한자 한자의 형태와 특징을 완천히 파악해서 본보기 책이없을때도 연습할때의 글자형태를 재현시키지 않으면 안되기 때문이다.

건성으로 써서는 백날 보아도 발전이 없다.

〈日本語펜글씨의 경우〉

가. 日本「かな」는 자획이 간단하기 때문에 쉬운것 같으면서도 짜임새를 잡기가 힘들다. 字数가 몇 안되니까 자획의 각도 위치 모양등을 개별적으로 잘 관찰하고 기억해야 된다.

나. 특히「ひらがな」는 글자끼리의 모양의 조화에 유의해야 한다. 日本語는 거의 전부가 한자와의 혼용이므로 한자와 かな의 조화가 이루어져야 한다.

다. 우리는 가로쓰기에 익숙해 있으나 日本語는 거의가 세로쓰기이므로 어색하지 않도록 연습한다.

라. 日本語는 띄어쓰기가 우리와 전혀 다르므로 파악해 둘 필요가 있다.

〈펜의 바른 집필법〉

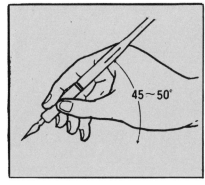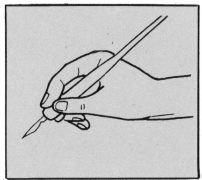

① 펜의 각도가 손 마디의 어디에 닿았는지를 확실히 파악할것
② 엄지손가락(拇指)는 펜대를 안쪽으로 눌러서 펜대가 흔들리지 않도록 안정되게 하는 역할을 해야한다.
③ 인지(人指)에 힘을 가하면 운필이 자유롭지 못하다
④ 모지(拇指)가 인지(人指) 보다 아래로 내려가는 집필법은 가장 좋지 못한 방법으로서 그와같은 집필법으로는 발전의 가망이 없으므로 특히 유의해야 한다.

3. 各 音 圖
가. 五十音圖

ア	カ	サ	タ	ナ	ハ	マ	ヤ	ラ	ワ	ン
あ	か	さ	た	な	は	ま	や	ら	わ	ん
아 a	가 ka	사 sa	다 ta	나 na	하 ha	마 ma	야 ya	라 ra	와 wa	응 n
イ	キ	シ	チ	ニ	ヒ	ミ	イ	リ	イ	
い	き	し	ち	に	ひ	み	い	り	い	
이 i	기 ki	시 si	지 chi	니 ni	히 hi	미 mi	이 i	리 ri	이 i	
ウ	ク	ス	ツ	ヌ	フ	ム	ユ	ル	ウ	
う	く	す	つ	ぬ	ふ	む	ゆ	る	う	
우 u	구 ku	스 su	쯔 tsu	누 nu	후 hu	무 mu	유 yu	루 ru	우 u	
エ	ケ	セ	テ	ネ	ヘ	メ	エ	レ	エ	
え	け	せ	て	ね	へ	め	え	れ	え	
에 e	게 ke	세 se	데 te	네 ne	헤 he	메 me	에 e	레 re	에 e	
オ	コ	ソ	ト	ノ	ホ	モ	ヨ	ロ	ヲ	
お	こ	そ	と	の	ほ	も	よ	ろ	を	
오 o	고 ko	소 so	도 to	노 no	호 ho	모 mo	요 yo	로 ro	오 o	

(11)

나. だくおん (탁음：濁音)

ガ	ザ	ダ	バ
が	ざ	だ	ば
ga	za	da	ba
ギ	ジ	ヂ	ビ
ぎ	じ	ぢ	び
gi	zi	zi	bi
グ	ズ	ヅ	ブ
ぐ	ず	づ	ぶ
gu	zu	zu	bu
ゲ	ゼ	デ	ベ
げ	ぜ	で	べ
ge	ze	de	be
ゴ	ゾ	ド	ボ
ご	ぞ	ど	ぼ
go	zo	do	bo

다. はんだくおん (반탁음：半濁音)

パ
ぱ
pa
ピ
ぴ
pi
プ
ぷ
pu
ペ
ぺ
pe
ポ
ぽ
po

라. ようおん (요음：拗音)

キャ	キュ	キョ
kya	kyu	kyo
シャ	シュ	ショ
sya	syu	syo
チャ	チュ	チョ
tya	tyu	tyo
ニャ	ニュ	ニョ
nya	nyu	nyo
ヒャ	ヒュ	ヒョ
hya	hyu	hyo
ミャ	ミュ	ミョ
mya	myu	myo
リャ	リュ	リョ
rya	ryu	ryo

4. 「かな」字劃의 기본연습(ひらがな)

(이 란의 사용 요령)

라. 「ひらがな」는 한자 초서의 변형인만큼 곡선미가 생명입니다.

다. 같은 글짜를 여러번 반복하여 집중적 중점적으로 자획을 파악하도록 해야 발전이 있읍니다. 쓰며 그것을 잘 기억하였다가 실제에 응용해야 됩니다.

나. 글씨의 선을따라 그리는 식이 아니고 펜을 바르게 쥐고 점과 획의 모양과 위치를 잘 파악하면서

가. 이란은 모사연습용이므로 글씨 위에 엷은 종이를 데고 글씨체를 본따시오.

あ	a	아	か	ka	가
い	i	이	き	ki	기
う	u	우	く	ku	구
え	e	에	け	ke	게
お	o	오	こ	ko	고

さ sa　사	た ta　다	な na　나
し si　시	ち chi　찌	に ni　니
す su　스	つ tsu　쯔	ぬ nu　누
せ se　세	て te　데	ね ne　네
そ so　소	と to　도	の no　노

は ha　　하	ま ma　　마	や ya　　야
ひ hi　　히	み mi　　미	い i　　이
ふ hu　　후	む mu　　무	ゆ yu　　유
へ he　　헤	め me　　메	え e　　에
ほ ho　　호	も mo　　모	よ yo　　요

(15)

ら ra　　라	わ wa　　와	ん n　　응
り ri　　리	い i　　이	
る ru　　루	う u　　우	
れ re　　레	え e　　에	
ろ ro　　로	を o　　오	

(カタカナ)

ア a 아	カ ka 가
イ i 이	キ ki 기
ウ u 우	ク ku 구
エ e 에	ケ ke 게
オ oʼ 오	コ ko 고

(이 란의 사용 요령)

라. 획의 시작과 끝, 그리고 방향이 달라지는 곳은「리듬」을 붙이는 기분으로 약간씩 누르면 직선미가 나타납니다.

다. 간단하다고 아무렇게나 건성으로 써서는 아무리 써도 글씨가 늘지 않습니다

위치와 각도를 잘 관찰하고 기억하도록 하시오

나. 「カタカナ」는 한자의 머리(冠)이나 변(偏)을 따서 만들어진 것으로 자획이 간단하므로 자획의

가. 모사의 요령은「ひらがな」의 경우와 같습니다.

サ sa 사	タ ta 다	ナ na 나
シ si 시	チ chi 찌	ニ ni 니
ス su 스	ツ tsu 쯔	ヌ nu 누
セ se 세	テ te 데	ネ ne 네
ソ so 소	ト to 도	ノ no 노

(18)

ハ ha 하	マ ma 마	ヤ ya 야
ヒ hi 히	ミ mi 미	イ i 이
フ hu 후	ム mu 무	ユ yu 유
ヘ he 헤	メ me 메	エ e 에
ホ ho 호	モ mo 모.	ヨ yo 요

ラ ra　라	ワ wa　와	ン n　응
リ ri　리	イ i　이	
ル ru　루	ウ u　우	
レ re　레	エ e　에	
ロ ro　로	ヲ o　오	

5. 「かな」의 清濁音 쓰기

あ	い	う	え	お
a(ア)아	i(イ)이	u(ウ)우	e(エ)에	o(オ)오
` ｾ あ	し い	` う	` う え	` お お

おはようごさいます

오하요오 고자이마스

안녕하십니까(아침인사)ﾄ)

か	き	く	け	こ
ka(カ)가	ki(キ)기	ku(ク)구	ke(ケ)게	ko(コ)고
つ か か	ー こ き き	く	し じ け	っ こ

こんにちは。こんばんは

곤니찌와, 곤방와
(낮인사, 저녁인사)

(22)

さ	し	す	せ	そ
sa(サ)사	si / shi (シ)시	su(ス)스	se(セ)세	so(ソ)소
一 さ さ	し	一 す	一 ナ せ	そ

さようなら。 おやすみなさい

사요오나라 오야스미 나사이
(헤어질때 인사, 안녕히 주무세요)

た	ち	つ	て	ど
ta(タ)다	ti / chi (チ)찌	tsu(ツ)쯔	te(テ)데	to(ト)도
ー ナ た た	ー ち	つ	て	ヽ と

ありがとうございます 아리가도오 고자이마스 (고맙습니다)

な	に	ぬ	ね	の
na (ナ) 나	ni (ニ) 니	nu (ヌ) 누	ne (ネ) 네	no (ノ) 노
ー ナ ナ・ な	し し に	し ぬ	l ね	の

はじめまして　　하지메 마시데
(처음 뵙겠읍니다)

は	ひ	ふ	へ	ほ
ha(ハ)하	hi(ヒ)히	hu(フ)후	he(ヘ)헤	ho(ホ)호
し い は	ひ	゛ ら ふ ふ	へ	し い に ほ

よろしく おねがいします

ま	み	む	め	も
ma(マ)마	mi(ミ)미	mu(ム)무	me(メ)메	mo(モ)모
ー ニ ま	ス み	ー む む	し め	し も も

どうも おじゃましました

도오모, 오쟈마 시마시다
(너무 폐를 끼쳤읍니다)

や	い	ゆ	え	よ
ya(ヤ)야	i(イ)이	yu(ユ)유	e(エ)에	yo(ヨ)요
～ や や	い い	い ゆ	丶 ラ え	丶 よ

おいとまいたします
오이도마 이다시 마스
(그만 가보겠읍니다)

ら	り	る	れ	ろ
ra(ラ)라	ri(リ)리	ru(ル)루	re(レ)레	ro(ロ)로
ら	り	る	れ	ろ

おかあさんに よろしく　오까아산니 요로시구
(어머님께 안부 전하세요)

わ	い	え	を	ん
wa(ワ)와	i(イ)이	e(エ)에	o(ヲ)오	n·ŋ·m(ン) ㅇ·ㄴ·ㅁ
し わ	し い	ゝ う え	⌐ ち を	ん

だいへん げっこうです　다이헨 겠고오데스 (매우 좋습니다)

(30)

が	き	ぐ	げ	ご
ga(ガ)가	gi(ギ)기	gu(グ)구	ge(ゲ)게	go(ゴ)고
つカかがが	一二きききぎ	くぐぐ	しいけげげ	゛こごご

それは すばらしいですね　소래와 스바라시이 데스네
(그것참 좋군요)

だ	ち゛	づ	で	ど
da (ダ) 다	zi (ヂ) 지	zu (ヅ) 쯔	de (デ) 데	do (ド) 도
一ナた だ だ	一 ち ぢ ぢ	つ づ づ	て て で	、 と ど ど

わたしも そうおもいます　와다구시모 소오 오모이마스
(나도 그렇게 생각합니다)

ば	び	ぶ	べ	ぼ
ba (バ) 바	bi (ビ) 비	hu (ブ) 부	be (ベ) 베	bo (ボ) 보
し し゛ は ば ば	ひ び び	゛ ろ ふ ふ ゛ぶ ゛ぶ	へ べ べ	し し゛ し゛ は ば ば

ええ. わかりました.

에에, 와가리 마시다
(네 알았읍니다)

ぱ	ぴ	ぷ	ぺ	ぽ
pa (パ) 빠	pi (ピ) 삐	pu (プ) 뿌	pe (ペ) 뻬	po (ポ) 뽀
し ほ ぱ	ひ ぴ	゛ふ ぷ ふ ぷ	へ ぺ	し に ほ ぽ

いいえ そうでは ありません
이이에, 소오데와 아리마센
(아니요, 그렇지 않습니다)

ア	イ	ウ	エ	オ
a(あ)아	i(い)이	u(う)우	e(え)에	o(お)오
フ ア	ノ イ	` ` ウ	一 フ エ	一 ナ オ

それは だめですよ

소래와 다메 데스요
(그것은 않되지요)

カ	キ	ク	ケ	コ
ka (か) 가	ki (き) 기	ku (く) 구	ke (け) 게	ko (こ) 고
フ カ	一 二 キ	ノ ク	ノ ケ ケ	フ コ

それは さんせい できません 소래와 산세이 데기마셍
(그것은 찬성할 수 없읍니다)

サ	シ	ス	セ	ソ
sa(さ)사	shi(し)시	su(す)스	se(せ)세	so(そ)소
一 ナ サ	` ミ シ	フ ス	⌒ セ	` ソ

それは かまいませんよ　소래와 가마이 마셍요
(그건 상관없어요)

タ	チ	ツ	テ	ト
ta(た)다	chi(ち)찌	tsu(つ)쯔	te(て)데	to(と)도
ノ ク タ	ノ ニ チ	、 ゙ ツ	ー ニ テ	丨 ト

なんでも ありませんよ
난데모 아리메센요
(아무것도 아니어요. 별일 아니여요)

ナ	二	又	ネ	ノ
na (な) 나	ni (に) 누	m (ぬ) 누	ne (ね) 네	no (の) 노
一 ナ	一 二	フ ヌ	、 ラ ネ ネ	ノ

そうでしょうか。そうでしょうね

소오 데쇼오까, 소오 데쇼오네
(그럴까요. 그렇겠지요)

ハ	ヒ	フ	ヘ	ホ
ha (は) 하	hi (ひ) 히	hu (ふ) 후	he (へ) 헤	ho (ほ) 호
ノ ハ	＼ ヒ	フ	ヘ	一 オ オ ホ

だぶん そうでしょう　다분, 소오데쇼오
(아마 그럴겁니다)

マ	ミ	ム	メ	モ
ma(ま)마	mi(み)미	mu(む)무	me(め)메	mo(も)모
⌐ マ	ヽ ゝ ミ	ム ム	ノ メ	ㅡ ニ モ

だいたい そうなんです 다이다이, 소오난데스
(대체로 그런거지요)

ヤ	イ	ユ	エ	ヨ
ya (や) 야	i (い) 이	yu (ゆ) 유	e (え) 에	yo (よ) 요
⁊ ヤ	ノ イ	⁊ ユ	一 ⁊ エ	⁊ ⁊ ヨ

ええ, そうだと おもいます

이에, 소오다도 오모이마스
(네 그렇다고 생각합니다)

ラ	リ	ル	レ	ロ
ra(ら)라	ri(り)리	ru(る)루	re(れ)레	ro(ろ)로
⁻ラ	l リ	ノ ル	レ	ロ

そうかも しれません
소오까모 시래마센
(그럴지도 모릅니다)

ワ	イ	エ	ヲ	ン
wa(わ)와	i(い)이	e(え)에	o(を)오	n·ŋ·m(ん)ㅇ·ㄴ·ㅁ
、ワ	ノ イ	一 ㄱ エ	一 ㄱ ヲ	、 ン

まさか そんな ことが。 마사까 손나고도가
(설마 그런 일이)

ガ	ギ	グ	ゲ	ゴ
ga (が) 가	gi (ぎ) 기	gu (ぐ) 구	ge (げ) 게	go (ご) 고
フカガガ	ー ニ キ ギ ギ	ノ ク グ グ	ノ ケ ケ ゲ	フ コ ゴ ゴ

そうだ そうですよ
소오다, 소오데스요
(그렇다고 하더군요)

ザ	ジ	ズ	ゼ	ゾ
za (ざ) 자	zi (じ) 지	zu (ず) 즈	ze (ぜ) 제	zo (ぞ) 조
一 ヤ サ ザ ザ	ゝ ゝ シ ジ ジ	ブ ス ズ ズ	ゝ セ ゼ ゼ	ゝ ソ ゾ ゾ

そうだと いいんですが

소오다도, 이인 데스가
(그렇다면 좋겠지만)

ダ	ヂ	ヅ	デ	ド
da(だ)다	zi(ぢ)찌	zu(づ)즈	de(で)데	do(ど)도
ノ ク タ ダ ダ	ノ ニ チ ヂ ヂ	、 ゙ ツ ヅ ヅ	一 二 テ デ デ	） ト ド ド

しんよう できませんね
신요오 데기 마센네
(신용할 수 없는데요)

バ	ビ	ブ	ベ	ボ
pa (ば) 바	pi (び) 삐	pu (ぶ) 뿌	pe (べ) 베	po (ぼ) 뽀
ノ ハ バ バ	し ビ ビ	フ ブ ブ	ヘ ベ ベ	一 す す ホ ボ ボ

それは きのどくですね

소래와 기노도구 데스네
(그것참 딱하구만)

パ	ピ	プ	ペ	ポ
pa (ぱ) 빠	pi (ぴ) 삐	pu (ぷ) 뿌	pe (ぺ) 뻬	po (ぽ) 뽀
ノ ハ パ	― ヒ ピ	フ プ	ヘ ペ	― ナ オ ホ ポ

そうでしょうとも　소오데 쇼오도모
(그렇구 말구요)

6. 요음(拗音) 쓰기

きゃ	きゅ	きょ	しゃ	しゅ	しょ
kya(キャ)캬	kyu(キュ)큐	kyo(キョ)쿄	sya(シャ)샤	syu(シュ)슈	syo(ショ)쇼
キャ	キュ	キョ	シャ	シュ	ショ

もちろん それは いけません 모찌론 소래와 이께마센 (물론 그것은 안됩니다)

ちゃ	ちゅ	ちょ	にゃ	にゅ	にょ
chya(チャ)쨔	chu(チュ)쮸	cho(チョ)쬬	nya(ニャ)냐	nyu(ニュ)뉴	nyu(ニョ)표
チャ	チュ	チョ	ニャ	ニュ	ニョ

だいへん うれしく おもいます 다이헨, 우래시구 오모이마스 (매우 즐겁게 생각합니다)

ひゃ	ひゅ	ひょ	みゃ	みゅ	みょ
hya(ヒャ)햐	hyu(ヒュ)휴	hyo(ヒョ)효	mya(ミャ)먀	myu(ミュ)뮤	myo(ミョ)묘
ヒャ	ヒュ	ヒョ	ミャ	ミュ	ミョ

ひじょうに まんぞくです

히죠오니 만조구데스
(대단히 만족합니다)

(53)

りゃ	りゅ	りょ	ぎゃ	ぎゅ	ぎょ
rya(リャ)랴	ryu(リュ)류	ryo(リョ)료	gya(ギャ)갸	gyu(ギュ)규	gyo(ギョ)교
リャ	リュ	リョ	ギャ	ギュ	ギョ

おわかりに なったでしょうか　오와가리니 낫다데쇼오가
(알아 들으셨나요)

(54)

じゃ	じゅ	じょ	ぢゃ	ぢゅ	ぢょ
zya(ジャ)쟈	zyu(ジュ)쥬	zyo(ジョ)죠	zya(ヂャ)쟈	zyu(ヂュ)쥬	zyo(ヂョ)죠
ジャ	ジュ	ジョ	ヂャ	ヂュ	ヂョ

もう いちど はなしてください
모오 이찌도 하나시데 구다사이
(한번 더 말씀해 주셔요)

びゃ	びゅ	びょ	ぴゃ	ぴゅ	ぴょ
bya(ビャ)뱌	byu(ビュ)뷰	byo(ビョ)뵤	pya(ピャ)뺘	pyo(ピュ)쀼	pyo(ピョ)뾰
ビャ	ビュ	ビョ	ピャ	ピュ	ピョ

それは すばらしいですね　소래와 스바라시이 데스네
(그것 참 멋있군요)

7. 單 語 쓰 기

(haru) はる (春)　(봄)					
(natsu) なつ (夏)　(여름)					
(aki) あき (秋)　(가을)					
(huyu) ふゆ (冬)　(겨울)					
(sora) そら (空)　(하늘)					
(kumo) くも (雲)　(구름)					
(kaze) かぜ (風)　(바람)					
(ame) あめ (雨)　(비)					

(57)

(musi) むし (虫) (버러지)					
(dori) とり (鳥) (새)					
(uo) うお (魚) (물고기)					
(usi) うし (牛) (소)					
(hito) ひと (人) (사람)					
(ie) いえ (家) (집)					
(mado) まど (窓) (창문)					
(hana) はな (花) (꽃)					

(kao) かお (顔) (얼굴)				
(hana) はな (鼻) (코)				
(kutsi) くち (口) (입)				
(mimi) みみ (耳) (귀)				
(kubi) くび (首) (목)				
(mune) むね (胸) (가슴)				
(hara) はら (腹) (배)				
(asi) あし (足) (발)				

(59)

(yama) やま (山) (산)					
(kawa) かわ (河) (하천)					
(kusa) くさ (草) (풀)					
(isi) いし (石) (돌)					
(ie) いえ (家) (집)					
(inu) いぬ (犬) (개)					
(neco) ねこ (猫) (고양이)					
(hato) はと (鳩) (비둘기)					

(ai) あい (愛) (사랑)					
(kasa) かさ (傘) (우산)					
(kiku) きく (菊) (국화)					
(sima) しま (島) (섬)					
(momo) もも (桃) (복숭아)					
(tama) たま (球) (공·구슬)					
(tsizu) ちず (地圖) (지도)					
(tsuki) つき (月) (달)					

(nabe) なべ (鍋) (남비)					
(heya) へや (部屋) (방)					
(hoshi) ほし (星) (별)					
(yuki) ゆき (雪) (눈)					
(yume) ゆめ (夢) (꿈)					
(baka) ばか (莫迦) (바보)					
(bin) びん (瓶) (병)					
(asa) あさ (朝) (아침)					

(62)

(ika) いか (烏賊)(오징어)					
(eki) えき (驛)(정거장)					
(oka) おか (丘)(언덕)					
(tane) たね (種)(씨앗)					
(niwa) にわ (庭)(마당)					
(michi) みち (道)(길)					
(matsu) まつ (松)(소나무)					
(yoru) よる (夜)(밤)					

(63)

(hune) ふね (船) (배)					
(risu) りす (栗鼠)(다람쥐)					
(saru) さる (猿)(원숭이)					
(umi) うみ (海)(바다)					
(gaku) がく (額)(금액)					
(kagu) かぐ (家具)(가구)					
(gomi) ごみ (塵)(먼지)					
(niji) にじ (虹)(무지개)					

(kaji) かぎ (鍵) (열쇠)				
(hige) ひげ (髭) (수염)				
(zaru) ざる (笊) (바구니)				
(zô) ぞう (象) (코끼리)				
(buta) ふた (豚) (돼지)				
(kabe) かべ (壁) (벽)				
(ban) ばん (番) (차례)				
(eri) えり (襟) (옷깃)				

(otoko) おとこ (男) (남자)				
(onna) おんな (女) (여자)				
(codomo) こども (子供) (어린이)				
(otona) おとな (大人) (어른)				
(sinsi) しんし (紳士) (신사)				
(bosi) ぼうし (帽子) (모자)				
(megane) めがね (眼鏡) (안경)				
(usagi) うわぎ (上衣) (상의)				

(66)

(gohang) ごはん (御飯) (밥)				
(yasai) やさい (野菜) (야채)				
(tohu) とおふ (豆腐) (두부)				
(karasi) からし (辛子) (겨자)				
(usagi) うさぎ (兎) (토끼)				
(kizne) きつね (孤) (여우)				
(suzume) すずめ (雀) (새)				
(danuki) たぬき (狸) (너구리)				

(kemuri) けむり (煙) (연기)				
(tokei) とけい (時計) (시계)				
(tsukue) つくえ (机) (책상)				
(ringo) りんご (苹果) (사과)				
(mekura) めくら (盲) (장님)				
(gikai) ぎかい (議會) (의회)				
(guai) ぐあい (具合) (형편)				
(zaseki) ざせき (座席) (좌석)				

(68)

(ziten) じてん (辞典)　(사전)				
(kikai) きかい (機械)　(기계)				
(kishiya) きしゃ (氣車)　(기차)				
(deguchi) でぐち (出口)　(출구)				
(dengki) でんき (電機)　(전기)				
(dengwa) でんわ (電話)　(전화)				
(onna) おんな (女)　(여자)				
(kanzi) かんじ (漢字)　(한자)				

(nikka) にっか (日課)　(일과)				
(zassi) ざっし (雑誌)　(잡지)				
(kitte) きって (切手)　(수표)				
(dōro) とうろ (道路)　(도로)				
(sōzi) そうじ (掃除)　(청소)				
(kiyō) きょう (今日)　(오늘)				
(kinō) きのう (昨日)　(어제)				
(ashita) あした (明日)　(내일)				

(namae) なまえ （名前）　（이름）				
(suika) すいか （水瓜）　（수박）				
(tōwa) とうわ （童話）　（동화）				
(hunka) ふんか （文化）　（문화）				
(chikara) ちから （力）　　（힘）				
(nōka) のうか （農家）　（농가）				
(wakare) わかれ （訣別）　（이별）				
(samma) さんま （秋刀魚）（꽁치）				

(sampo) さんぽ (散歩) (산보)				
(daizu) だいず (大豆) (콩)				
(kyaku) きゃく (客) (손님)				
(gyaku) ぎゃく (逆) (반대)				
(syumi) しゅみ (趣味) (취미)				
(basho) ばしょ (場所) (장소)	.			
(kippu) きっぷ (切符) (표)				
(sappu) さっふ (撒布) (살포)				

(naihu) ナイフ (나이프)				
(biru) ビール (비이루)				
(copu) コップ (컵)				
(bada) パター (뻐터)				
(pures) プレス (프레스)				
(top) トップ (톱)				
(news) ニュス (뉴우스)				
(comma) コンマ (콤마)				

(gacko) がっこう (學校) (학교)			
(sensei) せんせい (先生) (선생)			
(gaksei) がくせい (學生) (학생)			
(shasing) しゃしん (寫眞) (사진)			
(okyaku) おきゃく (客) (손님)			
(shuzing) しゅじん (主人) (주인)			
(ototo) おとうと (弟) (동생)			
(imoto) いもうと (妹) (누이동생)			

（74）

(tetsudō) てつどう （鐵道）（철도）			
(bentō) べんとう （弁當）（도시락）			
(simbung) しんぶん （新聞）（신문）			
(bummei) ぶんめい （文明）（문명）			
(undō) うんどう （運動）（운동）			
(empitsu) えんびつ （鉛筆）（연필）			
(kosikake) こしかけ （腰掛）（걸상）			
(rakuyō) らくよう （落葉）（낙엽）			

（75）

(gingkō) ぎんこう （銀行）（은행）			
(entotsu) えんとつ （煙突）（굴뚝）			
(bunggaku) ぶんがく （文學）（문학）			
(denshya) でんしゃ （電車）（전차）			
(omocha) おもちゃ （玩具）（장난감）			
(ryōsi) りょうし （料紙）（용지）			
(kesseki) けっせき （欠席）（결석）			
(kettei) けってい （決定）（결정）			

(76)

(antena) アンテナ (안테나)			
(mota) モーター (모터)			
(point) ポイント (포인트)			
(hamma) ハンマー (해머)			
(gorudo) ゴールト (골드)			
(rida) リーター (리더)			
(huruz) フルーツ (후루쯔)			
(handoru) ハンドル (핸들)			

あさごはん (아침식사)		
ゆうごはん (저녁식사)		
ねんりょう (연 료)		
かくりょく (학 력)		
べんきょう (공 부)		
みゃくはく (맥 박)		
りゅうこう (유 행)		
りょうしん (양 심)		

びょういん (병　원)		
りゅうがく (유　학)		
すいちゅう (물　속)		
にゅうがく (입　학)		
げっきゅう (월　급)		
はつびょう (발　표)		
かんがえる (생각하다)		
けんきゅう (연　구)		

こうさてん (교차점)		
こうちょう (교　장)		
こがねいろ (황금색)		
さんきょう (산　업)		
しゅっばつ (출　발)		
しょうぐん (장　군)		
じてんしゃ (자전거)		
じどうしゃ (자동차)		

(80)

じゅうしょ (주　소)		
じゅぎょう (수　업)		
そつぎょう (졸　업)		
としょしつ (도서관)		
のうじょう (농　장)		
のうぎょう (농　업)		
ゆうしょう (우　승)		
れんしゅう (연　습)		

うでどけい (손목시계)		
おくりもの (선　물)		
にんぎょう (인　형)		
きょうしつ (교　실)		
しょくどう (식　당)		
まんねんひつ (만 년 필)		
かいしゃいん (회 사 원)		
ちゅうがくせい (중 학 생)		

8. 文章 쓰기

大人も子供も おどっている。
어른도 어린이도 춤추고 있다.

廣場でみんなが おとっている。
광장에서 모두들 춤을 추고 있다.

釜山の姉さんは便りがない。
부산의 누나는 소식이 없다.

大邱の兄さんから手紙がきた。
대구의 형한테서 편지가 왔다.

あせがだらだらながれている。

땀이 줄줄 흐르고 있다.

おひさまがかんかんてりつける

해가 쨍쨍 내리쪼인다.

柳がゆらゆらゆれている

버드나무가 흔들흔들 흔들리고 있다.

雷がびかびかひかっている

번개가 번쩍번쩍 번쩍인다.

みどりの 畑は むきばたけ。
녹색 밭은 보리밭

蝶蝶が ひらひら 飛んでいる。
나비가 훨훨 날고 있다。

空高く ひばりが 鳴いている。
하늘높이 종달새가 울고 있다。

にいさんは 草をかっている。
형은 풀을 베고 있다。

きむらさんはどなたですか。
기무라씨는 어느 분입니까?

こめんください。
실례합니다.

あなたはだれですか。
당신은 누구십니까?

はい、わたしはきむらです。
예, 제가 기무라입니다.

山田先生 いらっしゃいますか。
야마다 선생님은 계십니까?

はじめまして。
처음 뵙겠습니다.

どこから 来た 人ですか。
어디서 온 사람입니까?

はい、おります。
예, 있습니다.(자신의 겸양)

はい、おかげさまでげんきです。
예, 덕분에 건강합니다.

こんにちは、おげんきです。
안녕하세요.(낮인사) 건강은 어떠십니까?

おやすみなさい。
안녕히 주무세요.(저녁인사)

それはとうもけっこうです。
그것은 참으로 다행입니다.

それは 少し大きすぎますね。
그것은 좀 큰데요.

ぜんぶで いくらですか。
모두 얼마 입니까?

ちょっと みせてください。
잠깐 보여주세요.

もっとやすいのは ありませんか。
더 싼 것은 없습니까?

はい、だい好きです。
예, 대단히 좋아합니다.

あなたはくたものが好きですか。
당신은 과일을 좋아합니까?

そんたにきらくもありません。
그렇게 싫어하지도 않습니다.

そんなにすきではありません。
그렇게 좋아하지는 않습니다.

(90)

食事に 行きましょう。
식사하러 갑시다.

いっしょに 行きましょう。
함께 갑시다.

そうしましょう。
그럽시다.

なんに しましょうか。
무엇으로 할까요?

電話はへやの中にあります。
전화는 방안에 있습니다.

いいえ、どういたしまして。
아니오, 천만에요.

少しお待ちください。
잠깐 기다려 주세요.

お待たせ いたしました。
기다리게 해서 죄송합니다.

お兄さんは いつ帰りますか。
형은 언제 돌아옵니까?

兄のかわりに 弟か来ました。
형대신 동생이 왔습니다.

ソウルへ試験を受けに行きました。
서울로 시험 치르러 갔습니다.

二か月後に 帰ります。
2개월 후에 돌아옵니다.

朴さんも 行くそうだ。
박씨도 간다고 합니다.

雨でもかまわすに行きましょう。
비가 와도 관계치말고 갑시다.

映画を見に 行きましょう。
영화 보러갑시다.

明日どこで 会いましょうか。
내일 어디서 만날까요?

(94)

すぐ くるでしょう。
곧, 오겠지요。

まだ・来ていません。
아직 오지 않았습니다。

もう来ています。
벌써 와 있습니다。

そうかも しれません。
그럴지도 모르지요。

暑からず寒からず まったく 好適な 氣温ですからね

덥지 않고 춥지 않고 참으로 호적한 기온이니까요.

春は 一年中 いちばん 氣持ちの よい季節でしょうね

봄은 1년중 가장 기분좋은 계절이겠지요.

それこそみんなで 協力しながら 汗を流した、おかげですよ

그야말로 모두가 협력하고 땀흘린 덕분이지요.

韓國はここ数年間 まったく見違えるほど發展しましたね

한국은 최근 수년간 몰라보리만큼 발전했군요.

すぐむこうの百貨店から五十歩ほど前の停留所です
バロ 저쪽의 백화점에서 五十보정도 앞에 있는 정류장에서 탑니다.

金浦空港に行くバスは どこで 乘ったら いいのでしょうか
김포공항으로 가는 버스는 어디서 타면 되는지요.

韓國の 人蔘は 世界的に 非常な 人氣を 得ています ね
한국의 인삼은 세계적으로 대단한 인기를 얻고 있군요

それは なにより 不老長壽に 神秘的効果が あるためでしょう
그것은 무엇보다 불로장수의 신비한 효과가 있기 때문이지요。

夕ごはんの あとで なにをますか。
저녁식사 후에는 무엇을 합니까?

ラジオを きいたり、テレビをみたりします。
라디오를 듣든지 텔리비젼을 본다든지 합니다.

わたしかいうことを よく聞いてください。
제가하는 말을 들어주세요.

だまって 聞きてください。
잠자코 들어주세요.

まだまだです。とても上手には話せません。

アジク 멀었습니다. 아무리 해도 능숙하게 말할 수 없습니다.

でも、まだ 少ししか てきません。

그렇지만 아직은 조금 밖에 못합니다.

気持ちが あまり よく ありませんでした。
기분이 별로 좋지 않습니다.

松田さん，とても 顔色が わるいですね。
마쓰다 씨, 매우 안색이 않좋군요.

松田さん、どこが いたいんですか。

마쓰다씨、어디가 편찮으십니까?

むりを すると よく ありませんでした。

무리하면 좋지않습니다.

それではあしたはゆっくりうちで休みなさい。

그렇다면, 내일 집에서 푹 쉬세요.

わたしは きのう 家へ帰った。

나는 어제 집에 돌아왔습니다.

はい、しょう しょう お待ち下さい。

예, 잠깐만 기다려 주세요.

もしもし、すみませんが 金さんを お ねがいします。

여보세요, 미안합니다만, 김씨 좀 부탁합니다.

すると、だれと、いっしょに 行きましたか。

그러면 누구와 함께 갔습니까?

電話をかけましたが 彼は家に いませんでした。

전화를 걸었지만 그는 집에 없었습니다.

朴さんは　この町に住んでいます。
박씨는 이 마을에 살고 있습니다.

それでは、わたしが　れんらくしましょう。
그렇다면、제가 연락하겠습니다。

9. 가족 호칭 쓰기

가　족	할아버지 (そふ)	할머니 (そぼ)
가 조 꾸 かぞく	오 지 이 상 おじいさん	오 바 아 상 おばあさん
かぞく	おじいさん	おばあさん
아버지 (ちち)	**어머니** (はは)	**나**
오 또 오 상 おとうさん	오 까 아 상 おかあさん	와 따 꾸 시 わたくし
おとうさん	おかあさん	わたくし

형 (あに)	누 나 (あね)	형제·남매 (きょうだい)
니이 상 にいさん	네에 상 ねえさん	고 교 오 다이 ごきょうだい
にいさん	ねえさん	ごきょうだい
남 동 생 (おとうと)	여 동 생 (いもうと)	친 척
오 또 오또 상 おとうとさん	이 모 오또 상 いもうとさん	신 세 끼 しんせき
おとうとさん	いもうとさん	しんせき

(110)

남　편 (しゅじん)	아　내 (かない)	아　들 (むすこ)
고슈징 ごしゅじん	오꾸상 おくさん	무스꼬상 むすこさん
ごしゅじん	おくさん	むすこさん

딸 (むすめ)	숙　부 (おじ)	숙　모 (おば)
무스메상 むすめさん	오지상 おじさん	오바상 おばさん
むすめさん	おじさん	おばさん

1	2	3
^{이 찌} いち	^니 に	^산 さん
いち	に	さん

4	5	6
^시 し(=^용よん)	^고 ご	^{로 꾸} ろく
し	ご	ろく

7	**8**	**9**
시찌 나나 しち (＝なな)	하찌 はち	구 규우 く (＝きゅう)
し ち	は ち	く

10	**11**	**12**
쥬우 じゅう	쥬우이찌 じゅういち	쥬우니 じゅうに
じゅう	じゅういち	じゅうに

(113)

20	21	22
니 쥬 우 にじゅう	니 쥬 우 이 찌 にじゅういち	니 쥬 우 니 にじゅうに
にじゅう	にじゅういち	にじゅうに

30	40	50
산 쥬 우 さんじゅう	욘 쥬 우 よんじゅう	고 쥬 우 ごじゅう
さんじゅう	よんじゅう	ごじゅう

백	이 백	삼 백
ひゃく	にひゃく	さんびゃく
ひゃく	にひゃく	さんびゃく

사 백	오 백	육 백
よんひゃく	ごひゃく	ろっぴゃく
よんひゃく	ごひゃく	ろっぴゃく

(115)

칠 백	팔 백	구 백
나나햐꾸 ななひゃく	합빠꾸 はっぴゃく	큐우햐꾸 きゅうひゃく
ななひゃく	はっぴゃく	きゅうひゃく

천	이 천	삼 천
셍 せん	니셍 にせん	산젱 さんぜん
せ ん	にせん	さんぜん

사 천	오 천	육 천
욘 셍 よんせん	고 셍 ごせん	로꾸 셍 ろくせん
よんせん	ごせん	ろくせん
칠 천	팔 천	구 천
나나 셍 ななせん	핫 셍 はっせん	규 우 셍 きゅうせん
ななせん	はつせん	きゅうせん

만	하 나	둘
이 찌 망 いちまん	히 또 쯔 ひとつ	후 따 쯔 ふたつ
いちまん	ひとつ	ふたつ
셋	넷	다 섯
밋 쯔 みっつ	욧 쯔 よっつ	이 쯔 쯔 いつつ
みっつ	よっつ	いつつ

여 섯	일 곱	여 덟
뭇 쯔 むっつ	나 나 쯔 ななつ	얏 쯔 やっつ
むっつ	ななつ	やっつ
아 훕	열	반
고 꼬 노 쯔 ここのつ	도 오 とお	나 나 바 ななば
ここのつ	と お	ななば

11. 요일 쓰기

요 일	일요일	월요일	화요일
요오비 ようび	니찌요오비 にちようび	게쯔요오비 けつようび	가요오비 がようび
ようび	にちようび	けつようび	がようび

수요일	목요일	금요일	토요일
스이요오비 すいようび	모꾸요오비 もくようび	낑요오비 きんようび	도요오비 どようび
すいようび	もくようび	きんようび	とようび

12. 월별 쓰기

1월	2월	3월
_{이 찌 가 쯔} いちがつ	_{니 가 쯔} にがつ	_{상 가 쯔} さんがつ
いちがつ	にがつ	さんがつ

4월	5월	6월
_{시 가 쯔} しがつ	_{고 가 쯔} ごがつ	_{로 꾸 가 쯔} ろくがつ
しがつ	ごがつ	ろくがつ

7월	8월	9월
시 찌 가 쯔 しちがつ	하 찌 가 쯔 はちがつ	구 가 쯔 くがつ
しちがつ	はちがつ	く　がっ

10월	11월	12월
쥬 우 가 쯔 じゅうがつ	쥬 우 이 찌 가 쯔 じゅういちがつ	쥬 우 니 가 쯔 じゅうにがつ
じゅうがつ	じゅういちがつ	じゅうにがつ

13. 계절 쓰기

봄	여 름	가 을	겨 울
하 루 はる	나 쯔 なつ	아 끼 あき	후 유 ふゆ
はる	なつ	あき	ふゆ

따뜻하다	덥 다	서늘하다	춥 다
앗 따까이 あったかい	아 쯔이 あつい	스즈시 이 すずしい	사 무이 さむい
あったかい	あつい	すずしい	さむい

数字

壹	壹	壱
貳	貳	弐
參	参	参
四	四	四
五	五	五
六	六	六
七	七	七
八	八	八
九	九	九
拾	拾	拾
百	百	百
阡	阡	阡
萬	萬	萬
金	金	金
也	也	也

領収證

一金 参萬五阡六百圓や
但シ、ペン習字手本一〇冊分トシテ
右金額正二領収シマス
昭和五十七年五月　日
太陽社 ㊞
森川商事 御中

金圓借用證書
一金 壹萬五阡参る圓や
上記金額ヲ正二借用致シ利息ヲ月
五分ニシテ昭和五十九年五月末マデニ
間違 ナク返済シマス
昭和五十八年六月　日
東京都巣鴨区高井町五番地
原田 薫吾 ㊞
金 恭珉 殿

就任の挨拶

拝啓　春暖の候　貴殿愈々御清祥の段慶賀奉ります

さて今の度株主各位の御推薦により野宮製薬株式

會社の社長に就任致しました。就きましては皆様の御厚誼に

答えて一生懸命社業の興隆に当り度く存じ何卒皆様方の

絶大なる一支援御鞭撻を蒙り度く、お願い申し上げます

就任に際して取敢えず書中御挨拶申し上げます　敬具。

(125)

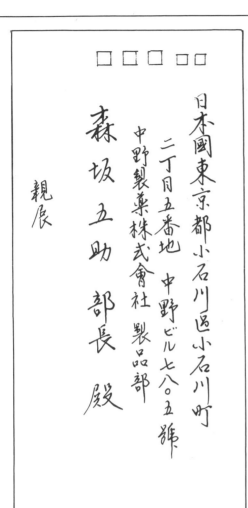

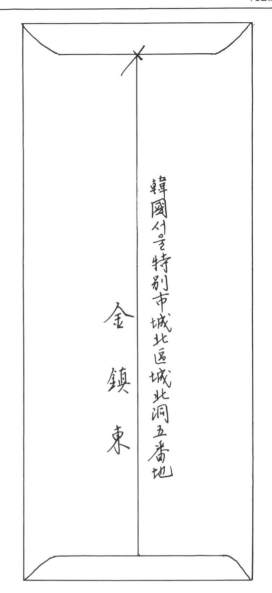

姓名 아래에 쓰는 敬稱	
様(さま)	일반적으로 많이 씀
殿(どの)	인격적으로 존경할 사람
君(くん)	수하사람
大兄(だいけい)	선배、년상에게
雅兄(がけい)	동료지간에
先生(せんせい)	사회적 존중、또는 은사
貴下(きか)	공적인 경우
尊台(そんだい)	개인적、친천어른 선배
學兄(がくけい)	학교동문 선배에게
御中(おんちゅう)	단체에 보낼때

謹賀新年

昨年中は色々御世話にあずかり
ました　今年も相変らず御指導
御鞭撻のほど、お願ひ申上げます。

　元旦

　　　　　金　泰雄　拝呈

暑中御見舞申上げます

平素は御無音に打過ぎ御無礼の段お許し
下さい。さて私事永年〇〇社に在職中は格別
お世話にあずかりました。今の度〇〇社に轉職致
しましたので相変らず御愛顧下されたく、お願ひ
申上げます

　昭和　年盛夏

　　　　　　　松野誠吾拝呈

便紙의 書頭에 쓰는 季 節 人 事

月	季節人事
一月	清浄の春、すばらしい初日の出
二月	春寒の候、余寒のみぎり
三月	陽春の候、春和の季節
四月	春風薫る今の頃　花の香る折
五月	青葉の季節、新緑の候
六月	向夏のみぎり、早夏の折
七月	酷暑の候、水なつかしき時節
八月	仲秋の候　残暑の候
九月	紅葉香る折、初秋の折
十月	初冬の候　晩秋、向寒の季節
十一月	寒冷のみぎり、
十二月	酷寒の候、春の待たれる今頃

姓名　敬稱　事例

宮坂信雄 殿	株式會社 田中組 貴中	須賀商事 御中
金澤信太郎 様	尾﨑由紀夫 君	横田眞雄 先生
鳴田美智子 様	大野平太郎 学兄	坂本文雄 雅兄

委任狀

本人は 竹兰特別市城北區城北洞七八番地 金文雄を代理人と定め、次の項に對する 權限を委任致します

記

大阪市田宮區田宮町九五番地 河野書店 からの書籍代金九拾七萬圓を受領する 件

昭和五十八年五月 日

竹兰特別市建岳區黒石洞七番地

姜　誠　拿

河野書店　御中

引　受　證

品目　最新ペン習字手本

数量：　１５０冊

　上記の品物 正に引受致します

１９８２年　　月　　日

大興書館

金　信　國 ㊞

右文社　御中